12354

ALBUM
DES JEUNES PAYSAGISTES.

SCEAUX, IMPRIMERIE DE E. DÉPÉE.

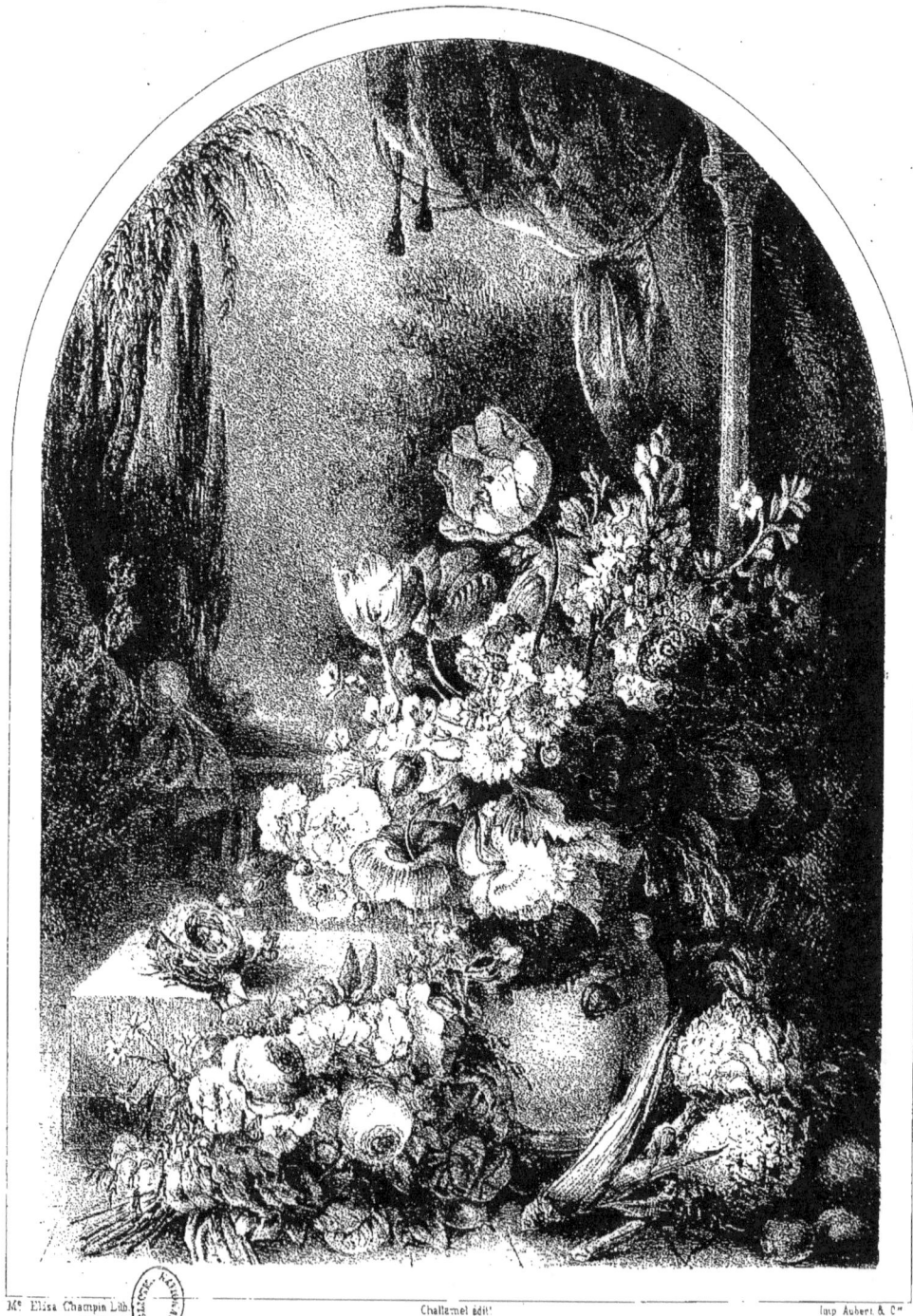

Vase de fleurs et Ananas.
(Aquarelle)

ALBUM
DES JEUNES PAYSAGISTES

PAR

LES PREMIERS ARTISTES FRANÇAIS.

AVEC TEXTE.

PARIS,

CHALLAMEL, ÉDITEUR, | A. COURSIER, ÉDITEUR,
15, RUE DE LA HARPE. | 9, RUE HAUTEFEUILLE.

1848

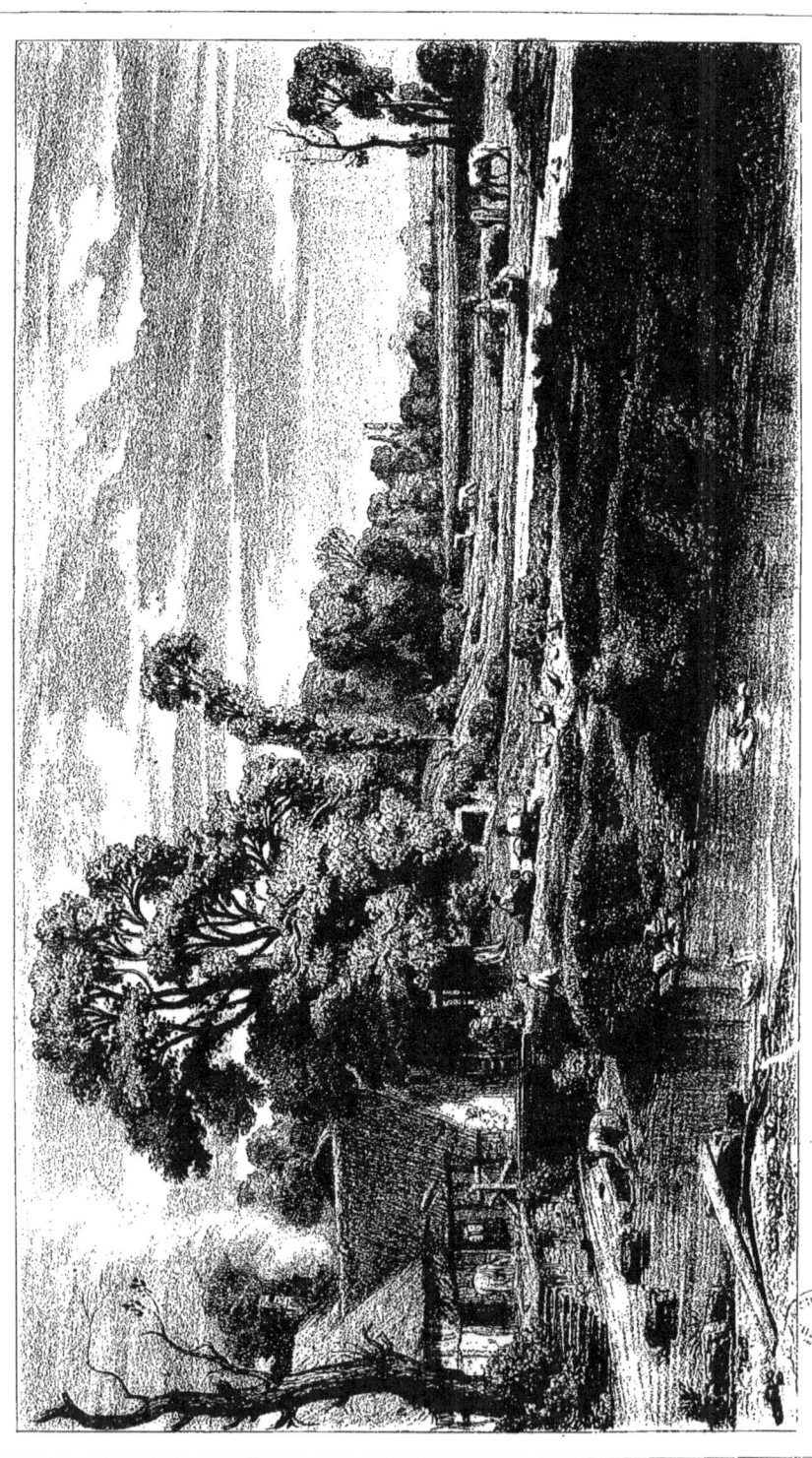

Paysage. (Normandie.)

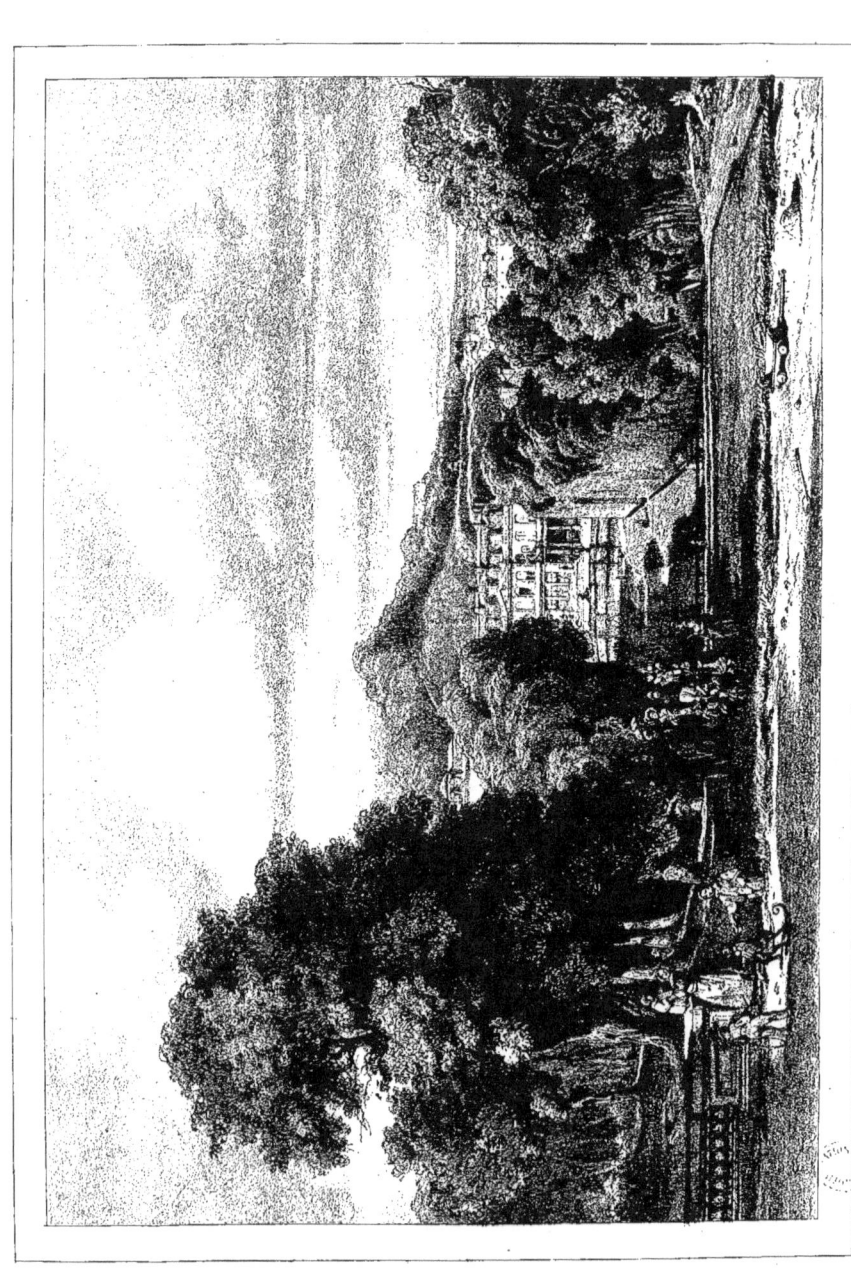

Vue Prise à St Cloud.

Vue du château de St-Cloud

Près de l'avenue conduisant à la Lanterne de Diogène,

TABLEAU PEINT PAR M. JACQUES GUIAUD,

Lithographié par lui-même.

Le château de Saint-Cloud appartenait à la maison d'Orléans, lorsque Marie-Antoinette, à laquelle il plaisait beaucoup, en fit l'acquisition en 1782. Elle y passa de douces journées, dans l'imprévoyance de la catastrophe politique qui se préparait.

En 1793, le parc et le château furent mis au nombre des PROPRIÉTÉS NATIONALES. On ne conserva qu'une partie des jardins, et le reste dut servir à des plantations utiles. On y remarquait, ainsi qu'à Versailles, quelques champs de légumes. Cette double destinée ne dura que fort peu d'années. Saint-Cloud redevint complétement un lieu de plaisance; et, sous le gouvernement directorial, le conseil des Cinq-cents et celui des Anciens y furent transférés.

C'est là que se passa, comme on sait, la révolution de Brumaire, une des plus grandes épreuves de la vie politique de Napoléon. Le souvenir de sa réussite lui resta longtemps au cœur, et l'Empereur fit de Saint-Cloud ce que les Bourbons avaient fait de Versailles. Il y résidait habituellement, sitôt que le démon de la guerre cessait de l'agiter. C'est de Saint-Cloud que sont datés la plupart de ces magnifiques décrets, aussi importants que des victoires, et où il s'occupait de la prospérité matérielle de la France. L'Europe entière connaissait le *Cabinet de Saint-Cloud*.

Napoléon prodigua les embellissements au parc et au palais. De

nombreux artistes s'appliquèrent à le décorer, et les fêtes les plus somptueuses s'y succédaient.

Le parc de Saint-Cloud est bien situé; il est accidenté, frais, sombre en mille endroits. Si l'on monte jusqu'à une certaine position en forme de terrasse, et où se trouve la *Lanterne de Diogène*, on jouit d'un coup d'œil magnifique; on aperçoit au loin Paris, avec ses dômes et ses tours, ses hautes maisons; la Seine se déroule dans la campagne comme un large ruban d'argent, et l'on découvre la belle avenue des Champs-Élysées.

A l'intérieur, si l'on se place à une des fenêtres du palais, la vue est bornée, mais cependant délicieuse. Ce sont des massifs de chênes et de marronniers verts, qui forment l'horizon d'un parterre émaillé de fleurs. L'aspect général est simple. Bien sûr, le parc de Saint-Cloud est un des plus pittoresques qui existent en France, dans les domaines royaux.

C'est en face du château que M. Guiaud s'est placé pour peindre son tableau. C'était le plus beau point de vue. Il l'a rendu exactement, fidèlement, de manière à évoquer nos souvenirs. Les tons variés et riches des arbres s'y font bien sentir; le terrain du premier plan est bien peint, le ciel est lumineux. En résumé, c'est un bon tableau.

M. Guiaud a fait avec succès de nombreuses et charmantes aquarelles, et a enrichi de ses dessins plusieurs magnifiques publications.

M. Jacques Guiaud est né à Chambéry le 15 mai 1810. Il est élève de MM. Léon Coignet, Watelet et Gué. Il a voyagé en Italie, dans le Tyrol, en Allemagne et en Belgique, et a exécuté, d'après quelques-unes des études faites dans ces différents pays, des tableaux qui ont été acquis par le Roi.

Champin (Lithographie).

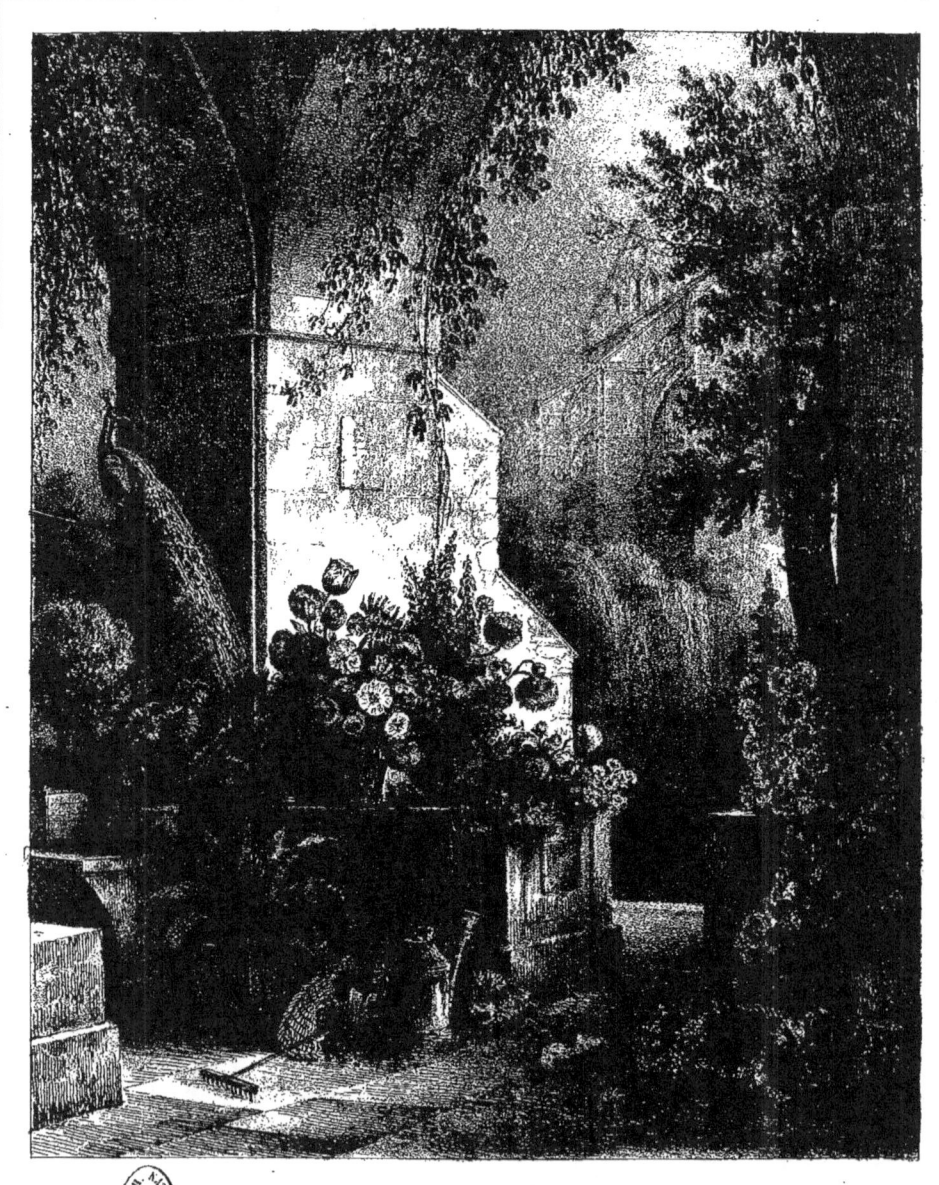

Ruines de l'Abbaye de Longpont
(Aisne.)

uines
DE L'ABBAYE DE LONGPONT
(AISNE).

AQUARELLE PAR M. CHAMPIN,

Lithographiée par lui-même.

Qui peut rester insensible à la vue d'une fleur? — Ces couleurs éclatantes et variées, ces délicieux parfums nous captivent. La fleur, c'est le diamant de la végétation; la verdure nous calme et nous repose, la fleur nous sourit. Sans doute, il n'y a que le méchant qui n'aime pas les fleurs, parce qu'elles ont un langage innocent et pur, parce qu'elles portent aux douces rêveries. Mais le poëte entend et commente ce langage, et il n'est pas indifférent aux prairies, aux parterres, tous ces bosquets prodigués par la nature.

Nous savons bien que les fleurs d'un si ravissant aspect se refusent presque à être *pourtraictées* par le pinceau; les fleurs artificielles nous semblent souvent être autant de parodies. Mais aussi, dans notre France qui n'a pas de printemps, et dont l'été passe comme un rêve, il faut que nous puissions nous créer nous-mêmes une éternelle saison de fleurs. Voyez, le présent disparaît si vite, que nous avons tout de suite besoin de souvenirs!

Un tableau de fleurs qu'on regarde en hiver, c'est comme un coin d'azur illuminant le ciel pendant l'orage. Le tableau nous semble parfait, le ciel nous paraît aussi bleu que le saphir.

La vue de *l'Abbaye de Longpont* (département de l'Aisne), est une

innovation heureuse. Il y a à la fois paysage et étude de fleurs. C'est un gracieux enclos où se trouvent réunis la lumière, les fleurs, les fruits et les instruments du jardinage. Nous y apercevons l'antique abbaye de Longpont, dans la partie habitée aujourd'hui par M. de Montesquiou. Une riche nature est étalée sous ces voûtes ridées par le temps; tout y est gracieux, jusqu'à ces saules qui courbent tristement leur tête inclinée vers la terre, jusqu'à ces tiges rampantes qui s'attachent à la pierre pour lui donner la vie.

M. et Mme Champin ont tous deux un joli talent. Il n'est pas que nous nous rappelons plusieurs magnifiques bouquets de fleurs dessinés par Mme Champin. Quant à M. Champin, c'est à lui que nous devons les aquarelles les plus importantes qui aient jamais été faites. Il s'est placé depuis longtemps au nombre de nos plus habiles lithographes, et travaille ardemment à perfectionner cet art qui ne manque pas d'avenir.

M. Champin a publié deux ouvrages fort remarquables, et que nous croyons devoir signaler dans cette notice. Nous voulons parler de *Paris historique*, dont le texte est sorti de la plume élégante et spirituelle de M. Charles Nodier, et surtout de la *Grande Chartreuse*, série de vues admirablement exécutées et d'une exactitude parfaite.

L'aquarelle originale de la lithographie que nous donnons ici appartient à M. Rhoné, grand amateur, et l'un des Mécènes qui se plaisent à encourager activement les beaux-arts.

M. Jean-Jacques Champin est né à Sceaux en 1796. Il est élève de M. Storelli, et a exposé pour la première fois en 1819. Il a obtenu la médaille de première classe en 1831. Il a longtemps voyagé en France, en Suisse, en Piémont, et possède une collection nombreuse de sites d'après nature.

Vue du Lac de Némi et du Village de Genzano.

Vue du lac de Némi

ET

DU VILLAGE DE GENZANO

(ENVIRONS DE ROME),

TABLEAU PEINT PAR M. LOUIS CABAT,

Lithographié par M. Français.

Près d'Albano, l'antique villa des Césars, au bas d'une colline boisée, se trouve le lac de Némi. C'est une magnifique nappe d'eau profonde, limpide et transparente, et qui, vue d'un certain côté, reflète merveilleusement le joli village de Genzano. Aussi, parmi les nombreux souvenirs qui s'y rattachent, il ne faut pas oublier la dénomination pittoresque qui lui était donnée par les anciens. Ils appelaient le lac de Némi *Speculum Dianæ*, miroir de Diane. La belle déesse des forêts avait un temple aux environs; et sans doute, dans ses courses rapides, il lui arrivait de se regarder dans le lac, elle, à la fois mortelle et déesse, et qui, la nuit, abandonnait le ciel pour s'enivrer de l'amour du berger Endymion.

Aujourd'hui les fables ont disparu. Sur les ruines du temple de Diane s'est élevée la petite ville de Némi; il ne reste des temps mythologiques que la fontaine d'Égérie; mais le lac a conservé sa transparence, les bois leur fraîcheur, la colline son aspect pittoresque.

Quelques barques sillonnent le lac d'une rive à l'autre, et de distance en distance un arbre majestueux trempe ses branches dans l'eau.

M. Cabat est, comme on sait, un paysagiste au style sévère; tout est sujet pour lui. Qu'un chêne soit à demi consumé et renversé par l'orage; qu'il se présente à lui un coin de forêt bien sombre, bien touffu; qu'il soit arrêté dans sa route par un marais couvert de roseaux et de nénufars, vite il saisit ses pinceaux, et se met à l'œuvre. Il est de ceux qui pensent que tout est beau dans la nature, l'ouvrage infini de Dieu.

Il n'y a rien que de très-naturel dans le *paysage composé*. Le peintre a vu ces terrains, ces massifs d'arbres, ces eaux tremblotantes, ces fuyants immenses qu'il réunit dans un seul tableau. Il ressemble au poëte qui multiplie avec art les situations et les caractères dramatiques. Pourvu que tous les éléments de l'œuvre soient vrais et bien disposés, nous ne voulons rien autre chose. Voyez les grandes toiles de Paul Véronèse, les paysages du Poussin, les poëmes d'Homère ou de Milton, et dites que l'art n'est pas parfois une convention!

Le *Lac de Némi* est un des plus magnifiques paysages du Salon. M. Cabat a exposé aussi *le jeune Tobie*, appartenant à M. le duc d'Orléans, *le Samaritain*, et un *Intérieur de forêt*, tableaux tous fort remarquables.

M. Cabat peint avec la conscience de son talent; son coloris, qui paraît sombre au premier coup d'œil, prend de l'éclat et de la vérité après un plus sérieux examen; ses compositions ont de l'ampleur; pourtant, il faut le dire, les tableaux de M. Cabat nous semblent, cette année, moins colorés que par le passé. Le tableau du *jeune Tobie* est surtout admirable de lumière.

André Giroux.

Vue prise à la Mare de Bondoufle,
près Ris, effet d'Orage.

Vue prise à la marre de Bondoufle

PRÈS RIS. (EFFET D'ORAGE.)

TABLEAU PAR M. ANDRÉ GIROUX,

Lithographié par M. Tirpenne.

Avez-vous été quelquefois surpris par l'orage au milieu de vos courses à travers champs? ne vous a-t-il fallu hâter votre marche pour parvenir, le plus tôt possible, au plus prochain village? n'avez-vous pas fui telle position bien écartée, où vous avaient conduit vos rêveries ou bien votre désir de contempler la belle nature? ne vous êtes-vous pas souvent contenté d'un étroit abri dans une carrière de sable ou sous une haie touffue? Alors, les nuages s'amoncelaient au-dessus de votre tête; l'orage éclatait avec ses obscurités, ses lumières instantanées, et ses bourrasques et ses torrents. La terre vous semblait être en commotion, n'est-ce pas? C'est que l'orage transforme la nature.

Dès les premières gouttes de pluie, se détache du sol une poussière fétide qui s'abat bientôt; l'impétuosité du vent courbe le front des arbres, si toutefois il ne les déracine pas; l'horizon est voilé, étroit; les terrains changent de couleur, ils brunissent, et la perspective disparaît presque. Le laboureur endosse son manteau de droguet, les moutons qui paissent se serrent les uns contre les autres, le bœuf patient se couche. Mais bientôt l'orage se dissipe. Un vent frais circule, agite et essore les arbres, les haies, les roseaux dont la tige est abattue. Le ciel commence à se nettoyer; l'eau ruisselle dans l'ornière des chemins; les voitures s'avancent péniblement sur un terrain mouvant et fangeux. Le soleil reluit par intervalle, les nuages ont passé, les hi-

rondelles viennent bien vite chercher le calme, abandonnant ce village submergé à son tour par des torrents de pluie. L'ordre renaît enfin dans cette nature si agitée tout à l'heure. Ne craignez plus, quittez votre abri, reprenez vos courses ou vos rêveries : ce n'était qu'une ondée qui n'a duré que quelques minutes.

C'est la fin de l'orage que M. Giroux a voulu dépeindre, et son paysage en a véritablement subi l'influence; il est d'un aspect vrai, d'une couleur harmonieuse, d'une bonne exécution. Ce tableau ne ressemble point aux précédents ouvrages qui ont fait la réputation de M. Giroux, et pourtant il a toutes les qualités si appréciées par les amateurs de son talent.

M. André Giroux est né à Paris en 1801. Il est élève de l'Académie, et a remporté le grand prix de Rome en 1825. Il a été décoré, en 1837, pour un tableau de la gorge d'Allevard en Dauphiné. Il a voyagé pendant dix ans en Italie, en France, en Suisse et en Angleterre, et en a rapporté un très-grand nombre d'études et de dessins, etc.

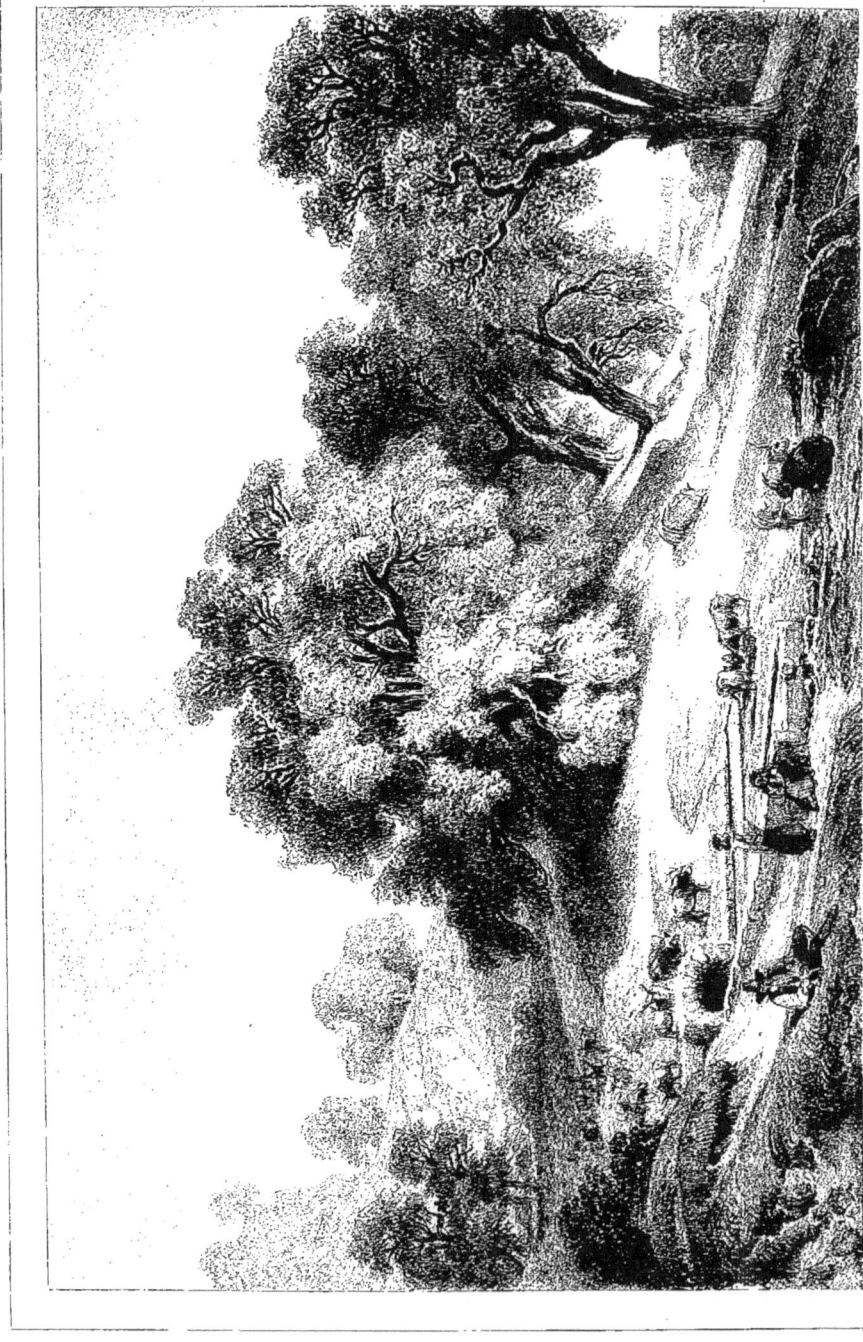

Édouard Hostein

Abreuvoir à Juneaux près de la Corrèze (Hautes Pyrénées)

Abreuvoir d'Animaux

près de la Cervara,

TABLEAU DE M. ÉDOUARD HOSTEIN,

Lithographié par lui-même.

N'est-ce pas que l'Italie a un beau privilége? Elle inspire le peintre et le poëte, voire même le musicien, quand il est couronné par l'Institut. Mais soyons sobre, et ne parlons que des inspirations du peintre. Cette riche nature, qui se développe entre l'Adriatique et la Méditerranée, est chaude et vivace à la fois; là, l'herbe croît verte sous un soleil de feu, et les collines paraissent avoir toutes, quoique semblables, un aspect différent. Pour l'historien, sans doute l'Italie n'est que la terre du passé et des souvenirs; elle est toujours la même pour l'artiste. Il aime ces ruines, ces colonnes brisées, ces lacs comblés, ces voies interceptées. Lorsqu'il foule ton admirable sol, ô Italie! il ne se demande pas où est Auguste, où est Julien, où est Léon X. Il regarde, et cela lui suffit. Aussi chacun te prend pour modèle; chacun veut retremper, compléter son talent par l'étude de tes merveilles. Te parcourir, c'est le vœu, le besoin, le devoir de l'artiste.

Le paysagiste surtout se dirige donc par delà les Alpes : il *compose* sa bourse, endosse le sac, prend sa canne noueuse et son énorme parapluie vert, rien que cela, par crainte des pillards calabrais. Notre pèlerin va, lui aussi, faire sa conquête d'Italie. Dès son arrivée, il se monte la tête, saisit ses pinceaux, travaille avec conscience, tantôt perché comme l'aigle au plus haut d'une montagne, tantôt buvant, comme le chamois, l'eau des torrents. Puis il revient en France, rapportant une véritable richesse, toute l'Italie prisonnière en quelques

centaines de toiles. Rien ne lui manque plus, ni pensées, ni études, ni souvenirs.

Ce court préambule nous ramène vers M. Hostein, un de ces artistes laborieux et pleins de volonté, qui aiment l'art pour lui-même, et par-dessus toutes choses. Il cherche à prendre la nature sur le fait, et la reproduit avec intelligence. M. Hostein s'en était d'abord modestement tenu à la lithographie, où il réussit; voulant peindre, il réussit encore; c'est affaire à lui. Déjà, en 1838, nous avions remarqué son *Entrée de la forêt de Saverne*. Depuis, le peintre est en voie de progrès, et nous nous ressentons avantageusement de son voyage en Italie.

Parmi les tableaux qu'il expose au Salon de cette année, on distingue, en premier lieu, *l'Abreuvoir d'animaux près de la Cervara*, dans les États romains. C'est une vue d'après nature, sous tous les rapports. Ce terrain en pente est bien indiqué; le troupeau de bœufs qui descend à l'abreuvoir, marche parfaitement. Le sommet de la route inclinée tourne, et c'est beaucoup. Il y a de l'air et de la chaleur; c'est bien le soleil qui traverse le plan d'arbres du milieu. Le paysage fuit réellement, là-bas où l'on aperçoit cet immense aqueduc si renommé. Tout cela ne manque pas de vérité, de couleur, d'aspect. Toutefois, on s'aperçoit que M. Hostein n'est pas encore familiarisé avec la peinture de style. Ses progrès continuels doivent le disposer beaucoup aux études sérieuses.

M. Édouard Hostein est né à Pléhédel (Côtes-du-Nord) en 1804. Il n'a pas eu de maître, et s'est livré de bonne heure aux études d'après nature. Il a fait beaucoup de voyages, notamment dans les Ardennes et en Italie.

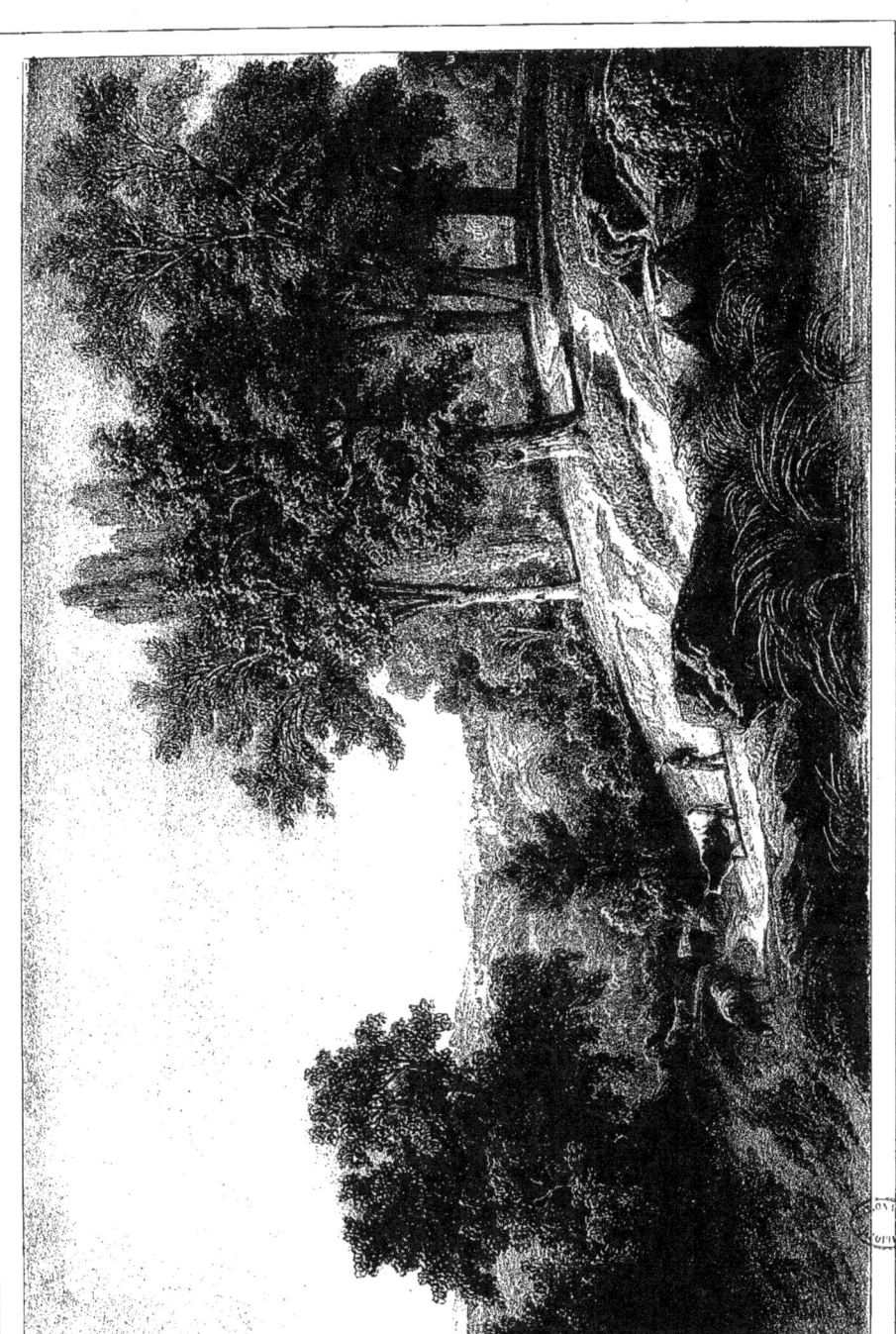

Vallée de la Duchère.
(Près de Lyon.)

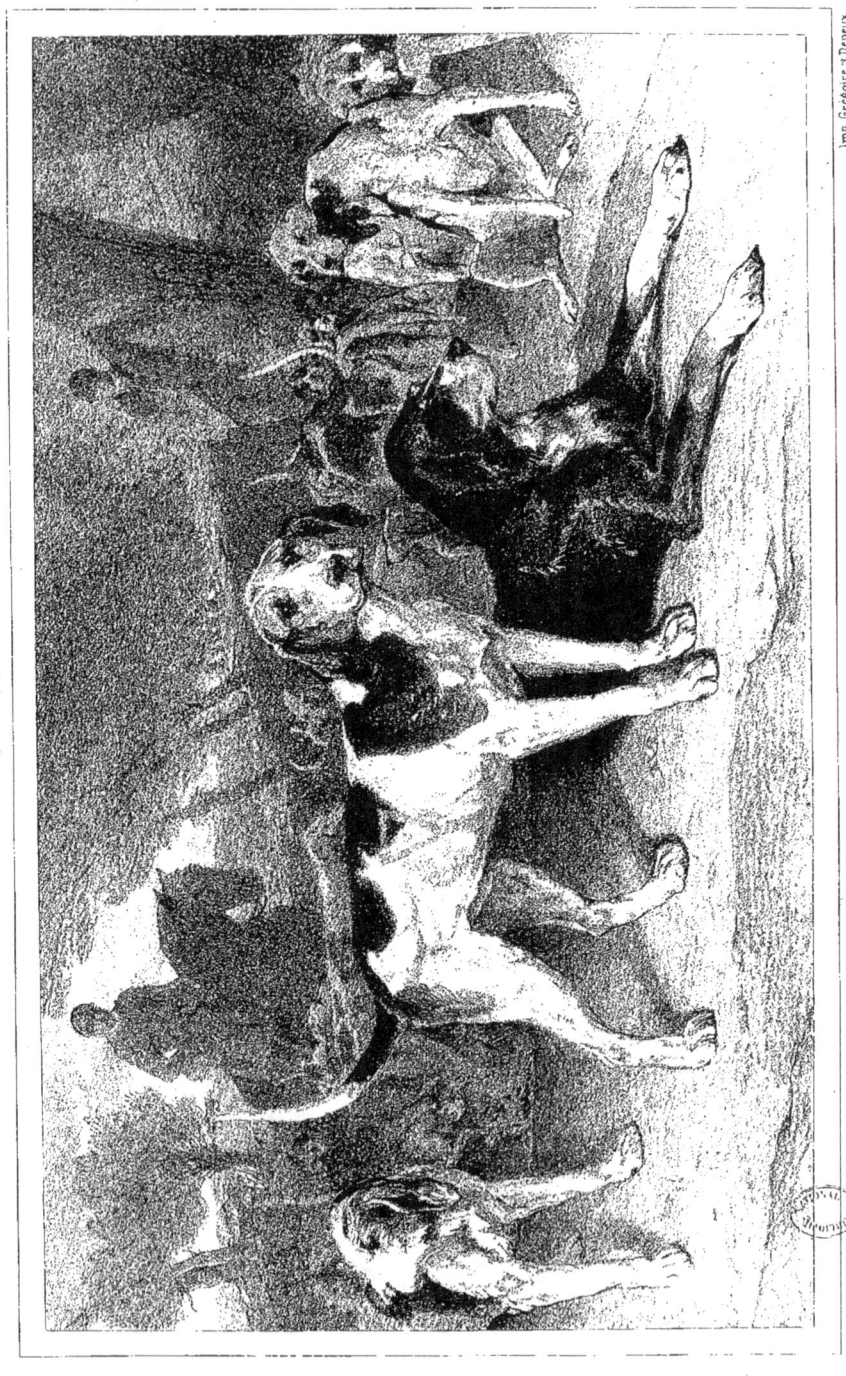

Godefroy Jadin.

Imp. Gregoire et Deneux.

La Meute.

(Ce tableau appartient à S.A.R. M.gr le Duc d'Orléans.)

La Meute à l'Ébat

TABLEAU DE M. GODEFROY JADIN,

Lithographié par M. Eugène Cicéri.

Je sais des tableaux officiels qui doivent nous offrir le portrait frappant de l'empereur de la Chine, par exemple, ou bien l'exposé fidèle d'un combat de l'Algérie. Autour de ces ouvrages se groupe un bon nombre d'amateurs, attirés vers les uns par l'attrait de la curiosité, vers les autres par le patriotisme. Alors le sujet est la chose principale du tableau, et le talent de l'artiste ne devient pour ainsi dire qu'une question secondaire; c'est qu'il s'agit, tantôt d'un épisode célèbre, tantôt d'un souvenir historique que l'on connaît déjà ou que l'on veut connaître; en un mot, il s'y trouve un intérêt quelconque, et l'intérêt suffit souvent pour motiver le succès d'un tableau.

Mais ici le mérite du peintre peut seul captiver notre attention. Nous n'avons pas à examiner complaisamment la physionomie d'un grand homme, nous n'avons pas à nous rendre compte d'un beau fait historique, selon la manière dont on nous l'a dépeint; nous entendrons seulement aboyer une nombreuse meute de chiens, sorte d'armée qui entre promptement en campagne, et qui a bien aussi ses guides, ses généraux, ses conscrits. Ce *Lucifer*, qui nous paraît si fier et si franc du collier, qui se pavane, qui tranche du seigneur, n'a peut-être que le garde-chasse pour chanter ses victoires; cet intrépide *Barbaro*, qui s'acharne tant à la poursuite du gibier, qui bondit d'aise au son du cor, et quitte à regret les fourrés, n'a pas, je vous jure, les honneurs du triomphe. Leur renommée à tous deux nous est inconnue;

quoi qu'il en soit de leur mérite, il est probable que leurs noms ne pourront pas

<blockquote>Aller de bouche en bouche à la postérité.</blockquote>

Par son paysage *des Vaches*, d'une fermeté de tons et d'une chaleur remarquables, M. Jadin s'était déjà haut placé. *La Meute à l'ébat* est d'un dessin excellent; les chiens ont de l'animation, et je ne puis me persuader qu'un coup de sifflet de ma part ne ferait pas dresser les oreilles aux fameux *Lucifer et Barbaro*, même à cet autre brave qui fait sa toilette tout à son aise, et qui me paraît fort occupé. Ce tableau, qui obtient un beau succès, fait partie d'une suite de sujets destinés à orner la galerie du pavillon Marsan, et commandés par son altesse royale monseigneur le duc d'Orléans. Elle est dignement commencée, et nous fait bien augurer des tableaux qui suivront.

Mais, à propos de *la Meute à l'ébat*, il importe de constater un progrès remarquable tendant à se développer dans l'architecture. L'art va enfin trouver place sur les plafonds et les boiseries, et succéder au genre décoration. MM. les architectes feront exécuter des bas-reliefs par Barye, Pradier et Moine, et ils confieront au talent de nos peintres de belles toiles formant panneaux, qui pourront se déplacer, et qui, par conséquent, ne souffriront ni des dégradations ni des démolitions.

M. Godefroy Jadin est né à Paris le 30 juin 1805. Il a passé plusieurs années en Italie, et a obtenu une médaille à l'exposition de 1834.

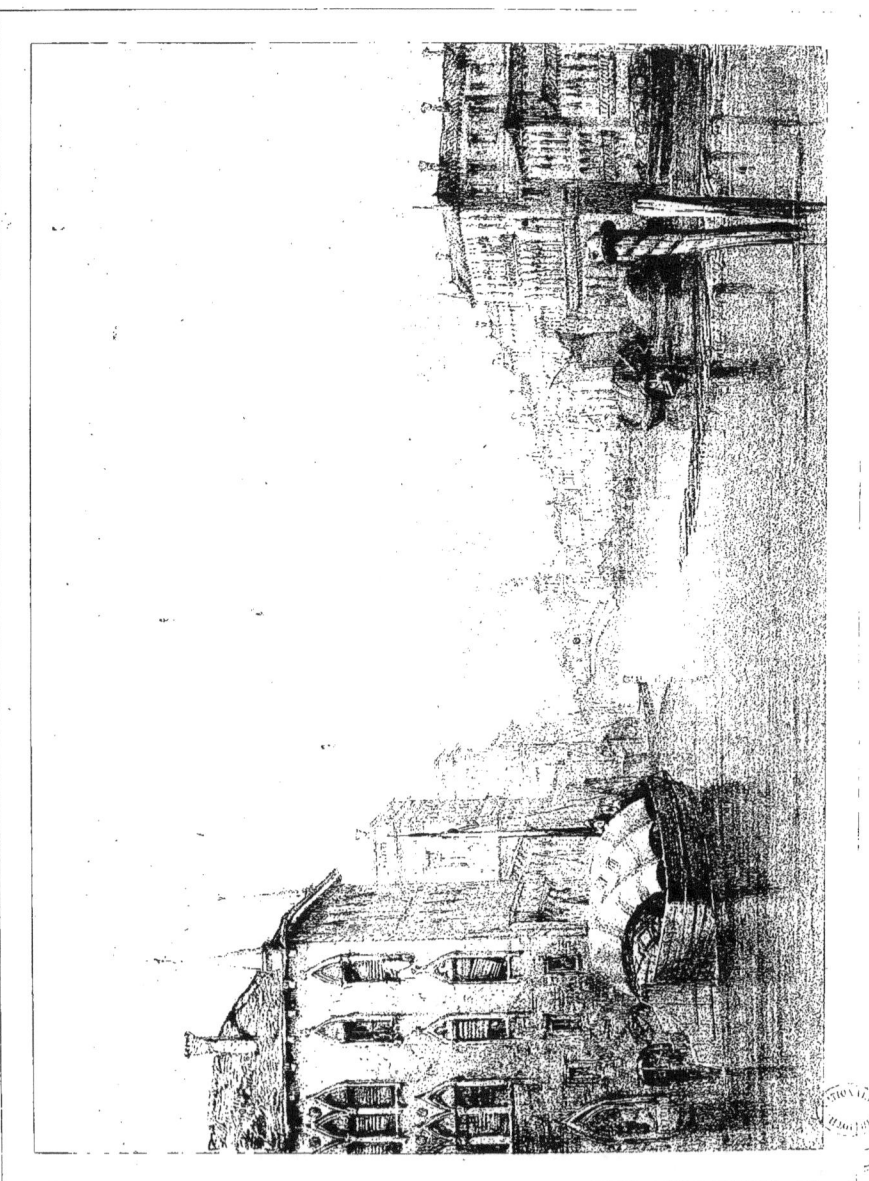

Vue prise sur le grand canal à Venise

Lithographiée par M. W. Wyld.

—→»»⁀)⁀⁀(⁀«—

Moi, décrire Venise! lorsqu'il existe déjà tant de descriptions faites par des témoins oculaires ou à l'aide de Balbi! non, je n'ai qu'à choisir entre Mmes de Staël et G. Sand, qui ont rivalisé, celle-là avec sa froide philosophie, celle-ci avec sa poétique imagination. Ou bien, j'aurai recours à lord Byron, ou à M. Casimir Delavigne, ou bien encore à M. Jules Janin. Quel embarras, mon Dieu! et pourtant, je veux être consciencieux; et, comme je n'ai pas vu Venise, je ne me hasarderai pas à la dépeindre effrontément.

Comme l'indigne frelon, je butinerai de fleurs en fleurs, savourant les parfums les plus doux, les sucs les plus savoureux, et j'aurai, de la sorte, bientôt donné une idée de cette Venise que M. Wyld a visitée, et qu'il a fort exactement rendue dans son dernier tableau.

Venise, avec M. Barthélemy, de 1832,

> Pareille à la Vénus antique,
> Sa chevelure au vent, sort de l'Adriatique.

Cette belle cité a encore son poétique aspect, si nous en croyons l'infortuné Léopold Robert, dont nous avons tant déploré la perte. Et M. Antoni Deschamps; ce vigoureux poëte qui nous a souvent redit son amour insensé pour l'Italie, voit toujours, à travers ses souvenirs,

> Les dames de Venise en gondole le soir.

Ainsi, loin de nous, hommes prosaïques qui redoutez l'enthousiasme pour le beau, obstinés sceptiques qui nous exaltez le passé aux dépens

du présent, ou qui ne croyez ni à l'un ni à l'autre; suspecterez-vous M. Casimir Delavigne, qui fait dire à Fernando :

> Vos beaux jours sont moins beaux que nos plus sombres nuits.

Est-ce que le climat est changé? les canaux qui sillonnent la ville ont-ils été comblés? le soleil de l'Italie n'est-il plus le même? ne croyez-vous plus aux flots bleus et transparents de l'Adriatique? du haut du clocher de Saint-Marc ne découvre-t-on plus, comme au temps de M^{me} de Staël, toute la ville au milieu des eaux, *et la digue immense qui la défend de la mer?* n'aperçoit-on plus *dans le lointain les côtes de l'Istrie et de la Dalmatie?*

Et d'ailleurs, Venise ne fût-elle plus que par sa grandeur passée, ne trouvât-on que des ruines aux lieux où s'élevaient des temples ou des palais, l'artiste et le poëte ne resteraient pas indifférents à tout cela, eux qui voient et par les yeux du corps et par ceux de la pensée. L'artiste reproduira avec amour ces arcades en ruines, ces colonnes dispersées; le poëte réédifiera la Venise du dix-septième siècle, et chacun d'eux, peut-être, y trouvera son compte.

Voilà ce qui explique les nombreuses vues et descriptions de Venise, qui est devenue un lieu de pèlerinage pour l'artiste et le poëte. Toutes les fois que l'œuvre sera exacte et consciencieuse, nous l'admirerons. La *Vue de Venise*, dessinée par M. Wyld, méritait, à ce double titre, de figurer dans cet album. La lithographie, exécutée par le peintre lui-même, est la fidèle reproduction du tableau.

Nous avons vu, dans l'atelier de M. Wyld, un beau tableau représentant les *Juifs d'Alger partant pour la Terre Sainte.*

M. William Wyld est né à Londres en 1806. Il n'a étudié sous aucun maître, et n'a commencé à faire de la peinture qu'en 1834; il s'occupait avant de politique. Il a obtenu une médaille d'or en 1839.

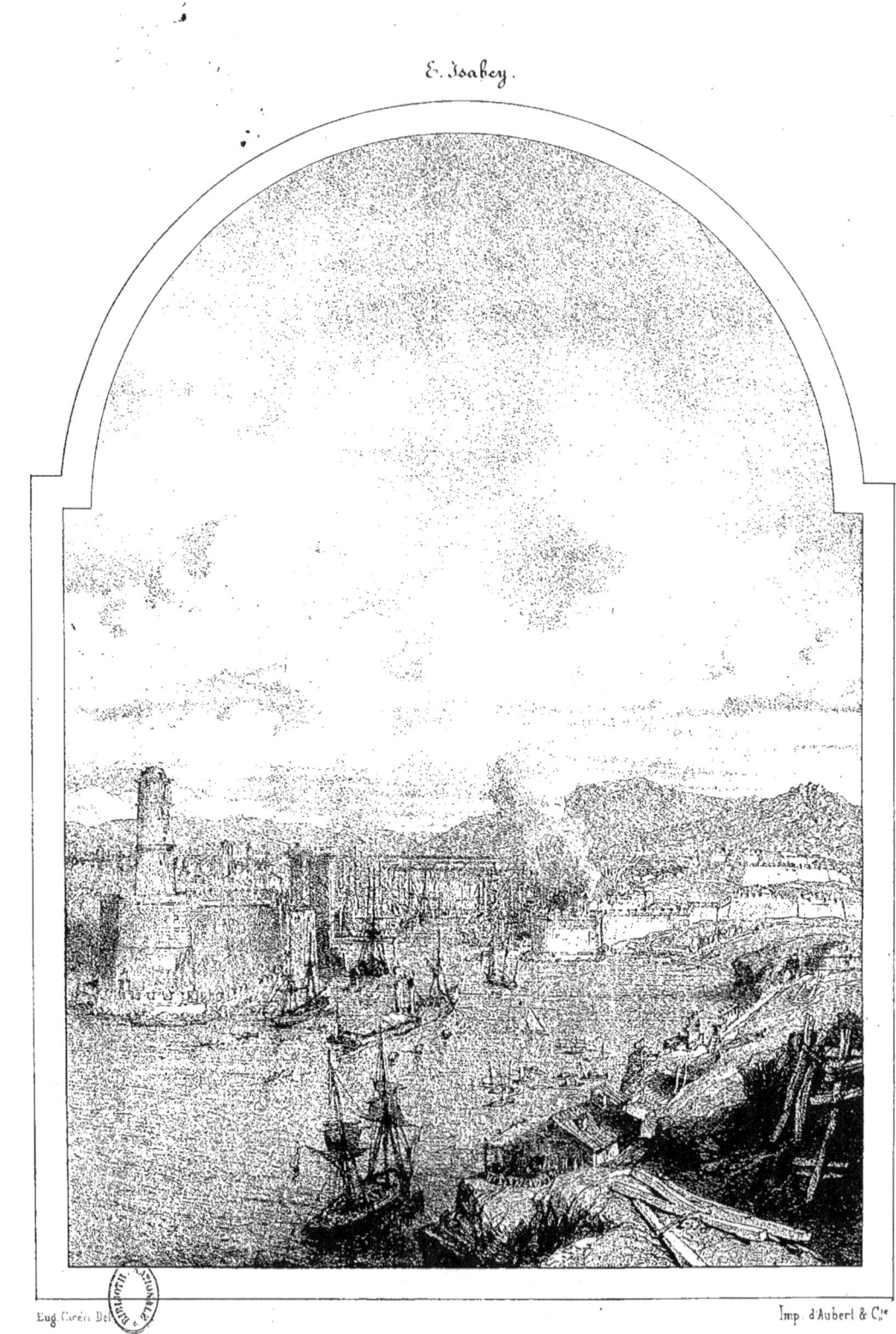

Le Port de Marseille

Vue
DE L'ENTRÉE
DU PORT DE MARSEILLE,

TABLEAU PEINT PAR M. EUG. ISABEY,

Lithographié par M. Eugène Cicéri.

Vous avez vu Bordeaux, Brest, le Hâvre, mais peut-être n'êtes-vous point encore allé à Marseille, cette belle ville qui domine la Méditerranée, et qu'on peut appeler la Gênes moderne. Ah! descendez bien vite le Rhône, laissant Avignon sur votre passage, et visitez Marseille.

Marseille est située entre le pied d'une chaîne circulaire de montagnes et la mer. Il y a la haute et la basse ville, la ville nouvelle et la ville antique, deux images de civilisation ancienne et moderne. Le port est vaste, d'un accès difficile, mais d'un refuge assuré contre la tempête, comme ces bois sombres et discrets défendus par des buissons d'épines. L'entrée en est gardée par le fort Saint-Nicolas et par la tour Saint-Jean. Et puis il y a le beau château d'If, bâti par François Ier, les îles de Pornègue et de Ratoneau, jointes ensemble par une immense digue.

Marseille est un vaste bazar. S'il vous arrive de sortir le soir pour aller à la promenade, et de longer les quais qui avoisinent le port, vos yeux et vos oreilles sont émerveillés. Les costumes maures, grecs, égyptiens, algériens, etc., se croisent et se succèdent. Ici on parle anglais, ici espagnol, là maltais, plus loin arabe. On s'entretient des dé-

parts et des retours; on s'informe du commerce fait aux Échelles du Levant; on s'apprend ce qui se passe aux quatre coins de l'Europe. Il y a tel moment à Marseille où l'on se croirait partout ailleurs que dans une ville de France.

Les rues sont remplies de marchands et d'étrangers. Les théâtres sont fréquentés, particulièrement ceux de musique : le goût musical est fort répandu à Marseille. On comprend que l'Italie n'est pas loin. La ville a l'éclat, l'aspect méridional, et cependant elle est plus active que les autres villes du midi. Le commerce, les sciences, les arts y occupent une place honorable.

Une des gloires de Marseille, c'est le grand nombre d'hommes illustres qu'elle a produits. La poésie, l'histoire, la peinture, la musique, la guerre, la politique, lui sont redevables de représentants célèbres; et, pour ne pas remonter trop haut dans la nomenclature que nous voulons en donner, nous citerons : le généalogiste d'Hozier; Pierre Puget, peintre, sculpteur et architecte; de Bastide, Gravier, Barthélemy, Méry, E. Guinot, et tant d'autres poëtes et écrivains; le girondin Barbaroux, et Gardane, fameux général de l'empire.

Le tableau de M. E. Isabey représente l'entrée du port de Marseille. Il y a du mouvement partout; c'est bien là l'activité d'un port. Nous y voyons les flots bleus de la Méditerranée, cette mer toute de reflets et de mirages, si différente de l'Océan jaune et orageux. Ce tableau a de l'aspect et de l'éclat; il est resplendissant de lumière et fort ressemblant dans les moindres détails, si l'on peut dire ainsi. On sent que tout cela est fait avec étude, mais aussi avec facilité. C'est de la grande et belle peinture de marine.

La *Vue du Port de Marseille* est le seul tableau exposé par M. E. Isabey. Il a été commandé par M. le ministre de l'intérieur; il est destiné à orner un de nos musées nationaux.

Cette toile augmentera encore la réputation de M. E. Isabey.

M. Eugène Isabey est né à Paris le 22 juillet 1804. Il est élève de son père. Il a obtenu la médaille d'or en 1831, et a été nommé membre de la Légion d'honneur en 1832.

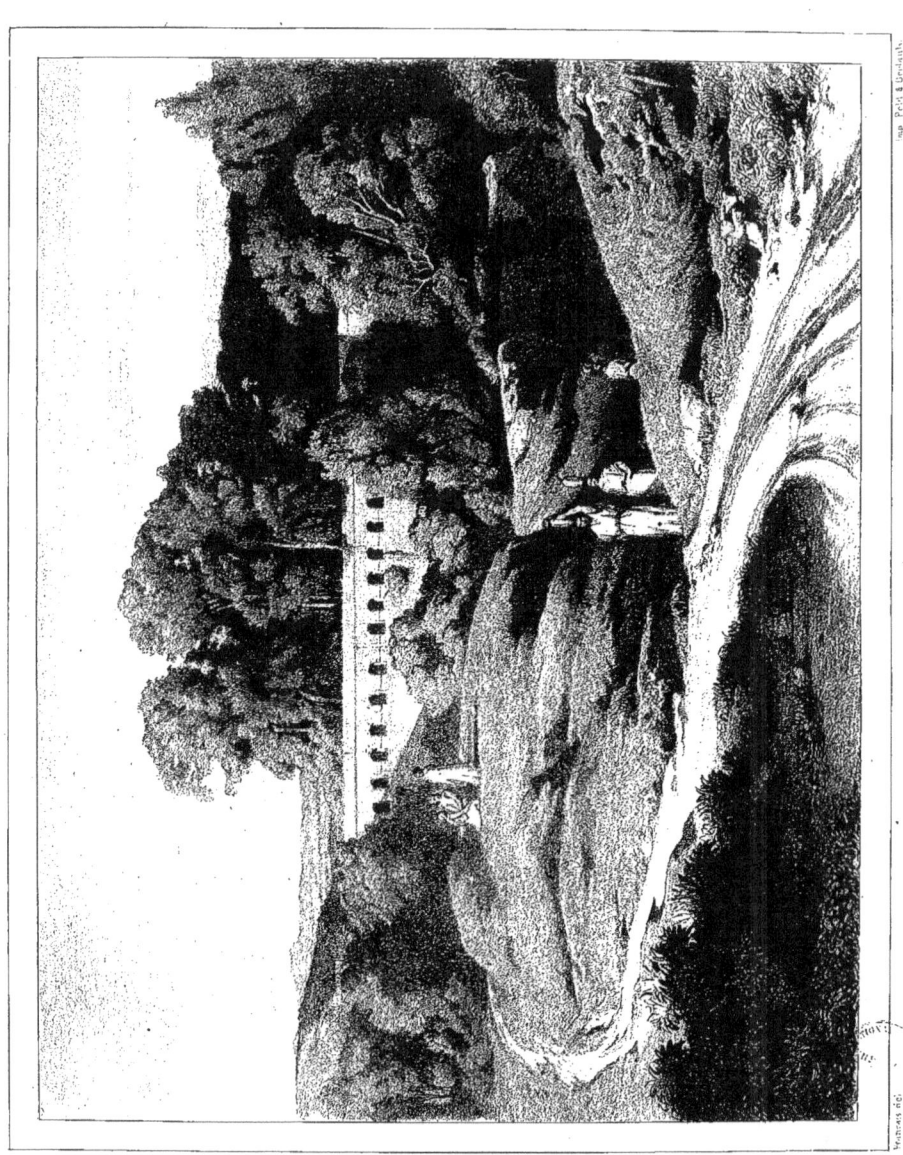

Paul Flandrin.

Paysage
(Campagne de Rome)

Paysage

(CAMPAGNE DE ROME.)

TABLEAU PEINT PAR M. PAUL FLANDRIN,

Lithographié par M Français.

Parfois, au coin du feu, dans les plus tristes jours d'hiver, nous nous prenons à regretter la verdure, les fleurs, le ciel bleu; nous nous retraçons, par la pensée, les sites les plus pittoresques de nos voyages; mais il semble que le givre attaché à nos carreaux refroidisse nos souvenirs; nous avons une idée vague des objets; leur couleur et leur forme nous échappent.

Alors, si un peintre ami, compagnon de nos courses, a traduit sur la toile ces merveilles de la nature parée; si, en tournant nos regards vers quelque embrasure de croisée, un tableau nous apparaît animé, exact, fidèle, nos impressions nous reviennent bien vite. — Voilà cette belle esplanade d'Avranches, d'où l'on aperçoit le mont Saint-Michel; cette romantique gorge d'Appenzel, qui nous fait rêver la Suisse entière; cette campagne de Rome, à l'aspect poétique et sauvage!

Quel malheur de n'avoir pu étudier et reproduire tous les coins de pays que nous avons parcourus!

M. Paul Flandrin nous promène aux environs de Rome; il nous montre ces prairies accidentées que domine la magnifique villa du noble Italien, que traversent en chantant toutes les femmes d'Albano et de Tivoli. Ne nous lassons pas d'admirer ici la pureté sévère des lignes et la savante perspective. C'est là que se rencontrent les premières, les plus précieuses qualités du paysagiste. Suivons ces sentiers qui sillonnent

la campagne, descendons à droite dans cette vallée boisée, où l'on doit respirer une exquise fraîcheur. Qui nous empêche d'atteindre le sommet du plateau? Nos regards s'étendront au loin, et ce suave horizon que le brouillard nous paraît d'ici envelopper comme un voile de gaze, se rapprochera de nous et deviendra plus distinct.

Ces derniers mots nous ont échappé sitôt que nous avons aperçu les paysages de M. Paul Flandrin. Nous étions insatiable, nous ne pouvions nous contenter de l'étroit espace embrassé par lui dans son tableau; nous aurions voulu parcourir encore avec lui toute cette riche campagne.

Ce qu'il y a de plus exact à dire pour apprécier les paysages de M. Paul Flandrin, c'est qu'ils sont d'une belle forme. On y reconnaît le style du Poussin, moins la touche vigoureuse qui le caractérise. C'est la même ordonnance des terrains, la même disposition des plans. Quant à la couleur, on sent que M. Paul Flandrin la comprend invariablement telle qu'il l'indique, mais elle pourrait avoir plus d'éclat. Au reste elle ne manque pas de vérité, et, si quelque jour M. Paul Flandrin devenait plus coloriste, s'il cherchait à allier aux belles lignes de ses paysages l'étude brillante des détails, il se mettrait sans contredit au premier rang.

Outre le paysage que nous donnons, nous avons remarqué plusieurs autres tableaux de M. Paul Flandrin, parmi lesquels nous citerons la *Vue prise à l'île Barbe aux environs de Lyon*, et surtout *les Pénitents de la Mort dans la campagne de Rome*.

<small>M. Paul Flandrin est né à Lyon en 1811. Il a obtenu une médaille d'or en 1839. Il est élève de M. Ingres.</small>

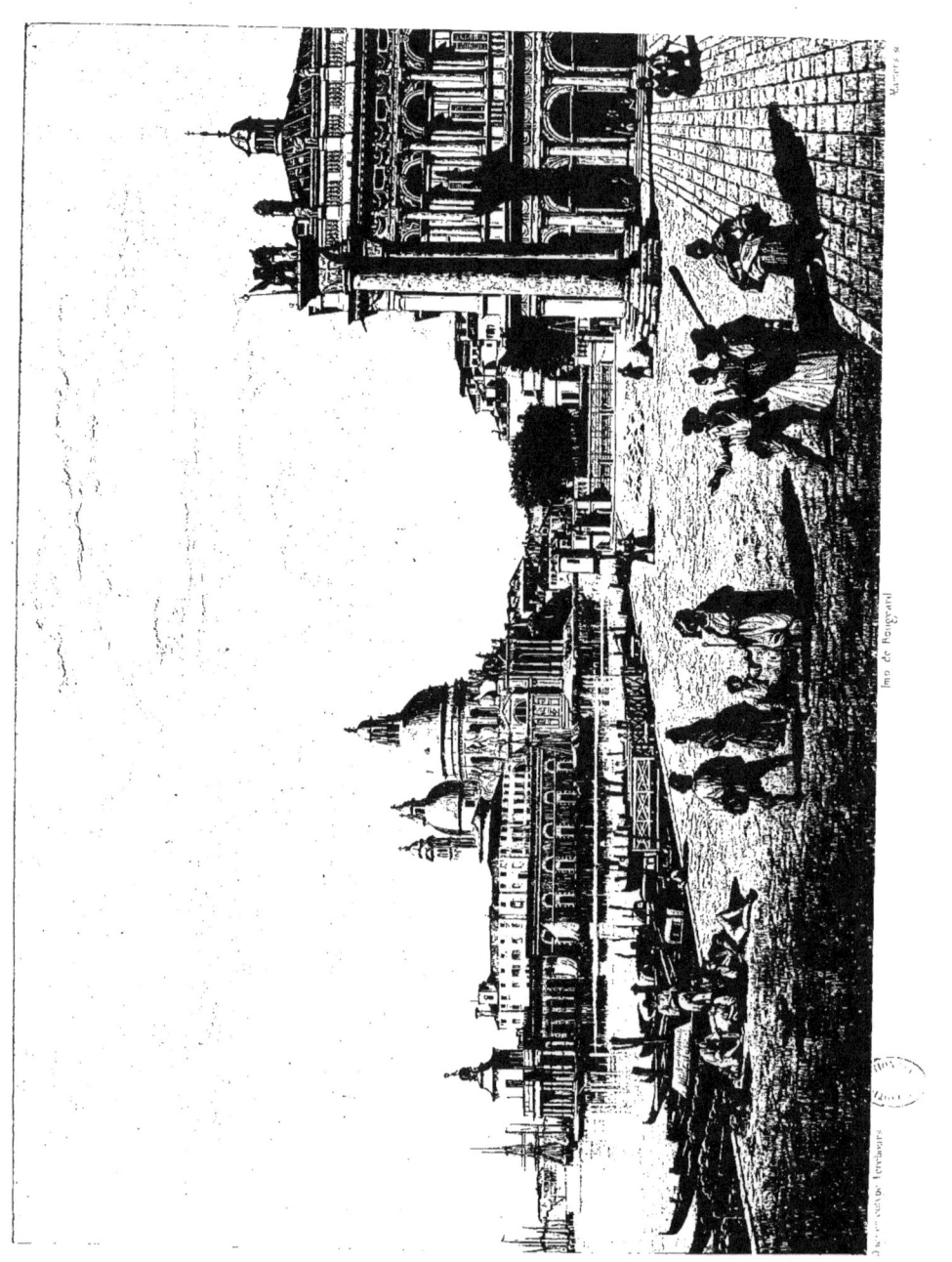

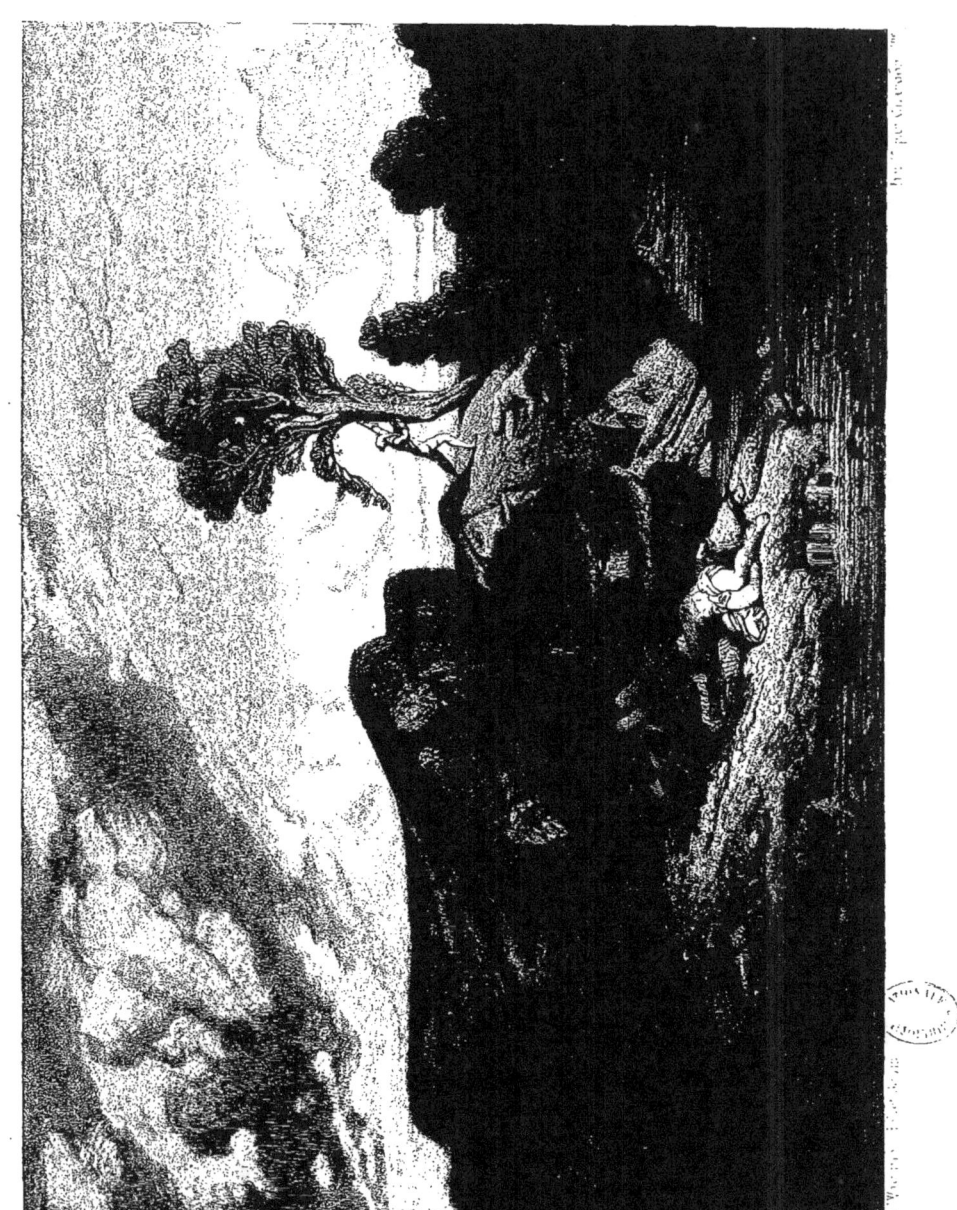

Criminels condamnés à cueillir le poison de l'Upas

Criminels

condamnés à cueillir le poison de l'Upas.

TABLEAU PEINT PAR M. PH.-AUG. JEANRON,

Gravé par M. A. Wacquez.

La vallée de Java—Guevo-Oupas en langue javanaise—a environ un mille de circonférence. Elle est entourée de coteaux escarpés où croît une superbe végétation; on dirait d'une ronce sanglante au cœur d'un parterre de fleurs. Lorsqu'on descend dans cette vallée empoisonnée, un air fétide étourdit et force à reculer. Les oiseaux meurent en la traversant; et, au rapport d'un voyageur, on y voit beaucoup de squelettes d'hommes, de tigres, de sangliers, de cerfs, dont les os à demi consumés, sont aussi blancs que l'ivoire.

Mais laissons parler ici le chirurgien hollandais Forsœck; c'est son récit qui a inspiré M. Jeanron.

« Le bohom-upas, entouré seulement de quelques arbres de son espèce, croît au milieu des rochers, dans une vallée profonde de l'île de Java. Il exhale de malignes vapeurs qui détruisent la végétation d'alentour. Les criminels condamnés à mort obtiennent la faveur de chercher leur salut en essayant de recueillir la gomme qui en découle. Munis d'une boîte d'écaille, de gants et d'un capuchon de peau, ils suivent un ruisseau qui les conduit à la vallée de la mort. Celui qui est assez heureux pour en revenir est reçu avec transport par les habitants de Java, qui trempent leurs flèches dans ce poison mortel. »

Nous savons que tout cela a été contesté; mais nous abandonnons l'authenticité scientifique pour n'examiner que la question d'art.

M. Jeanron a parfaitement senti quel devait être l'aspect de son pay-

sage. D'abord, selon le climat, les terrains sont brûlants et desséchés, excepté à de rares intervalles. Ce ruisseau tiède coule sur un lit de cailloux et de racines pétrifiées. Comme ces arbres sont jaunes! à peine si leurs feuilles se sont développées. Le ciel est nuageux, triste, plein de vapeurs; en voyant là ces cadavres entassés, je me doute bien que c'est la nature qui les a assassinés, et qu'ils ont fait mille efforts pour triompher d'elle. L'ombre même de ces rochers est perfide. Mon Dieu! ce criminel qui s'approche de l'arbre pour y recueillir le poison, n'est-il pas déjà frappé de mort! A la vue de ses compagnons étendus par terre, comment a-t-il osé...? Et la liberté!

Il y a, dans le tableau de M. Jeanron, imagination et science, les deux conditions nécessaires d'une œuvre complète. De même que cette nature javanaise est exceptionnelle, de même il a cherché à donner au paysage un caractère particulier. La forme, le dessin, la couleur, nous y rencontrons tout réuni. En regardant son tableau, notre illusion a été telle que nous avons tremblé; et cependant nous ne pouvions en détacher nos yeux ni notre esprit. Dans le *Bohom-Upas*, on s'aperçoit que M. Jeanron n'est pas que paysagiste; les personnages y sont parfaitement dessinés.

M. Jeanron a exposé un autre paysage, les *Bords de la petite Briance*, dans la Haute-Vienne; c'est un petit point de vue lumineux et d'une fraîche végétation. Le portrait de M. *Aimé Martin*, du même peintre, est ressemblant d'abord, et de plus, vigoureux de couleur et de dessin.

Un mot maintenant de la gravure qui reproduit le tableau de *Bohom-Upas*. Autant l'œuvre était parfaite, autant elle était difficile à rendre exactement. M. Wacquez, qui a exposé lui-même cette année une belle Vierge, d'après un dessin de Raphaël, n'est pas resté ici au-dessous de son modèle.

M. Philippe-Auguste Jeanron est né, en 1810, à Boulogne-sur-Mer. Il est, avec M. Léopold Leclanché, traducteur et commentateur du *Vasari*. Il a visité l'Auvergne et tout le midi de la France.

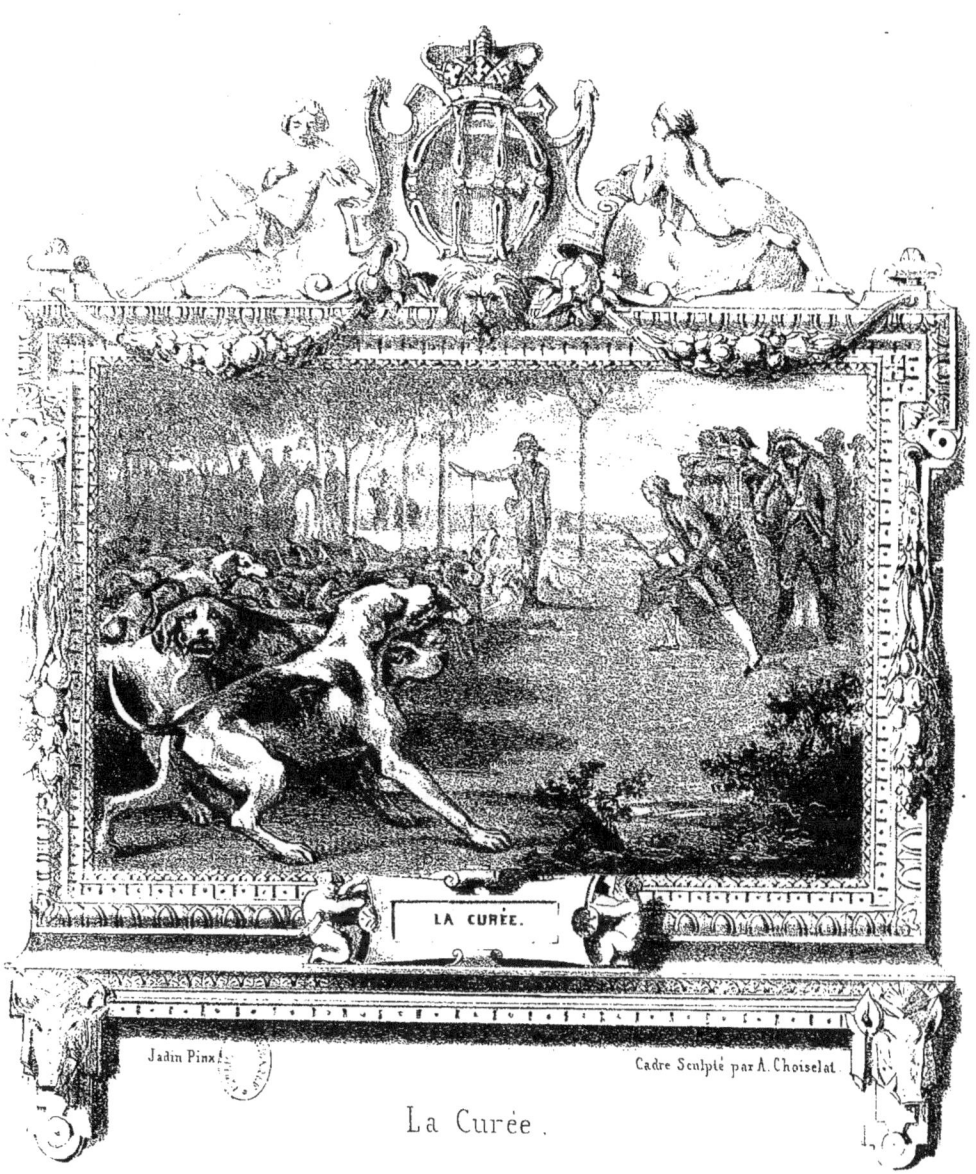

La Curée.

www.ingramcontent.com/pod-product-compliance
Lightning Source LLC
Chambersburg PA
CBHW071429220526
45469CB00004B/1465